100天後會死的鱷魚

菊池祐紀
Kikuchi Yuuki 著

呂盈璇 譯

suncolor
三采文化

這個故事若能成為您重新思索生命的契機，
對我而言，將是一場美好的相遇。

菊池祐紀
Kikuchi Yuuki

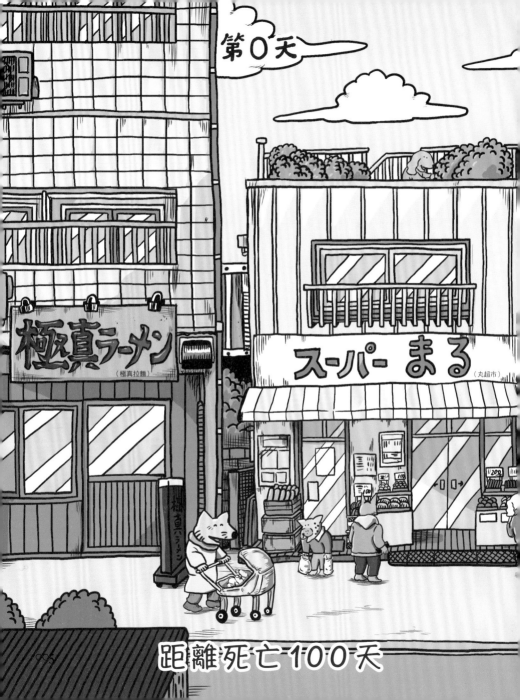

第1天

距離死亡99天

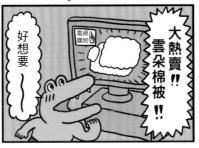

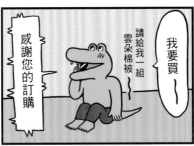

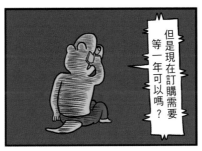

距離死亡98天

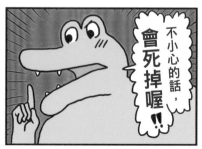

距離死亡97天

第4天

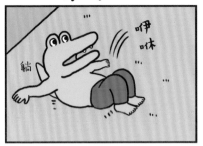

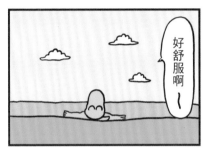

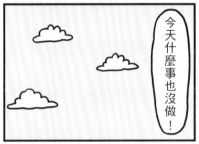

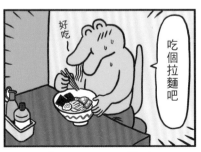

距離死亡96天

第5天

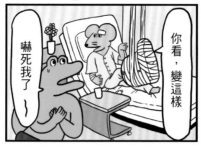

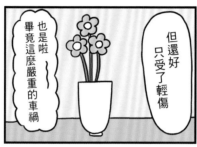

距離死亡95天

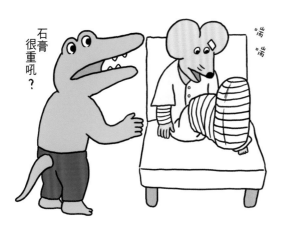

第6天

距離死亡94天

第7天

距離死亡93天

第8天

距離死亡92天

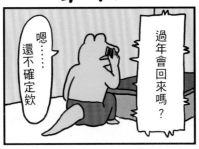

> 過年會回來嗎？
>
> 嗯……還不確定欸

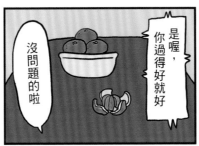

> 是喔，你過得好就好
>
> 沒問題的啦

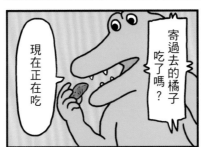

> 寄過去的橘子吃了嗎？
>
> 現在正在吃

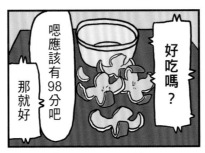

> 好吃嗎？
>
> 嗯應該有98分吧
>
> 那就好

距離死亡91天

第10天

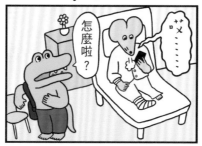

距離死亡90天

第11天

距離死亡89天

第12天

前輩…

怎麼啦？

妳聖誕節……有什麼計畫嗎？

有啊

說得也是

距離死亡88天

第13天

距離死亡87天

第14天

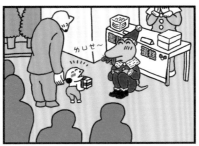

距離死亡86天

第15天

距離死亡85天

距離死亡84天

第17天

距離死亡**83**天

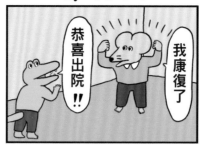

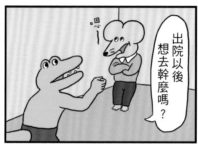

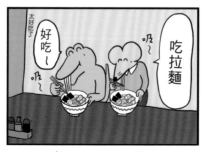

距離死亡82天

第19天

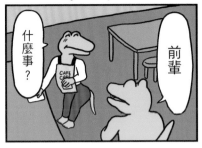

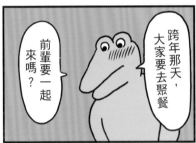

距離死亡81天

第20天

距離死亡80天

第21天

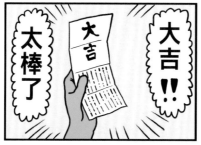

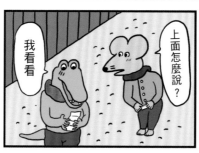

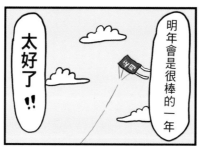

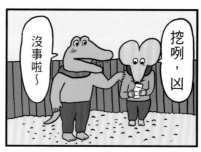

距離死亡79天

第22天

距離死亡78天

距離死亡77天

第24天

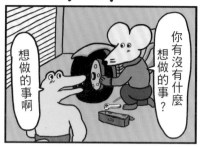

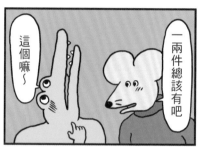

距離死亡76天

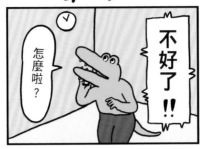

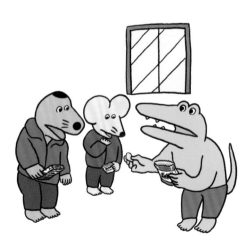

第26天

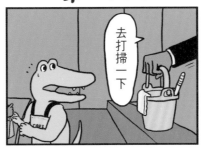

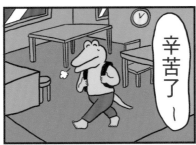

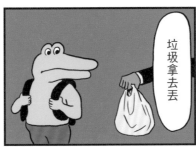

距離死亡74天

第27天

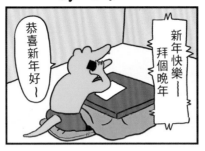

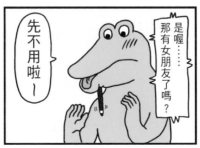

距離死亡73天

第28天

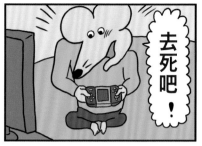

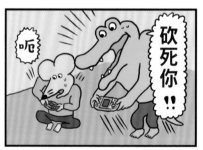

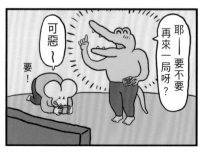

距離死亡72天

第29天

距離死亡71天

第30天

距離死亡70天

第31天

距離死亡69天

042

第32天

距離死亡68天

第33天

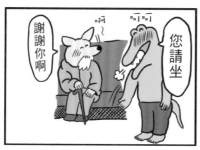

距離死亡67天

第34天

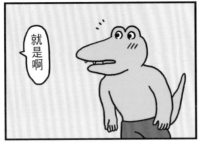

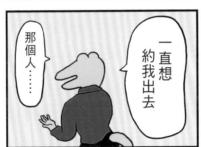

距離死亡66天

第35天

距離死亡65天

距離死亡64天

第37天

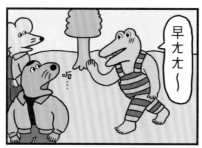

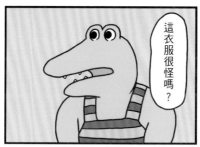

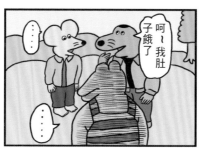

距離死亡63天

第38天

距離死亡62天

第39天

距離死亡61天

第40天

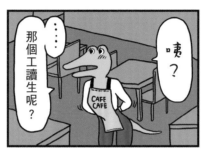

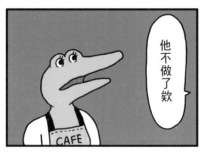

距離死亡60天

第41天

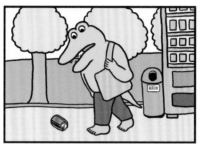

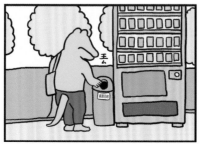

距離死亡59天

第42天

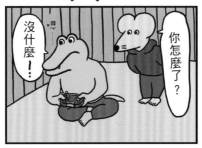

距離死亡58天

第43天

距離死亡57天

第44天

距離死亡56天

第45天

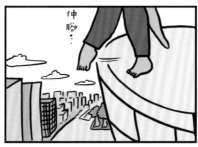

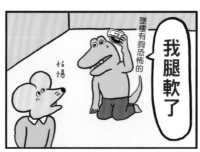

第46天

距離死亡54天

第47天

距離死亡53天

第48天

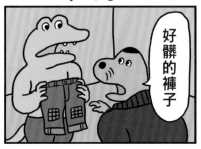

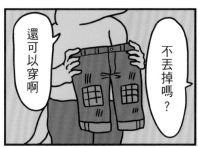

距離死亡52天

第49天

距離死亡51天

第50天

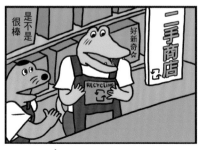

距離死亡50天

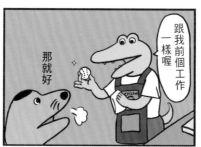

距離死亡49天

第52天

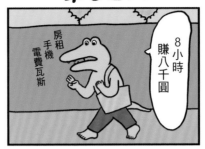

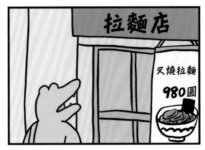

距離死亡48天

第53天

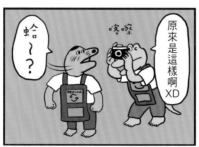

距離死亡47天

第54天

距離死亡46天

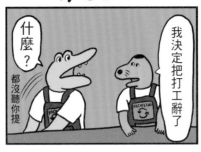

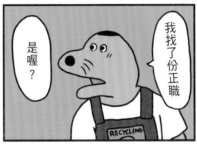

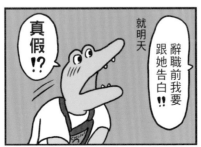

距離死亡45天

第56天

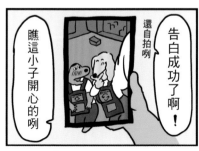

第57天

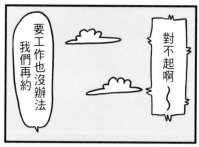

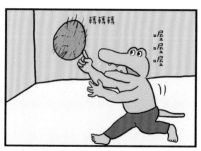

距離死亡43天

第58天

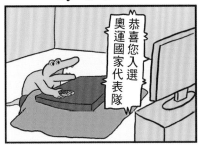

恭喜您入選奧運國家代表隊

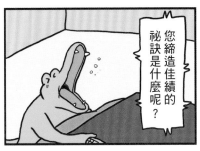

您締造佳績的祕訣是什麼呢？

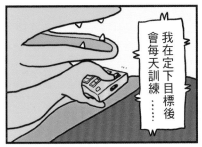

我在定下目標後會每天訓練……

距離死亡42天

第59天

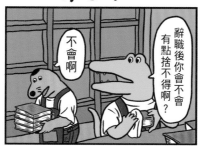

辭職後你會不會有點捨不得啊？

不會啊

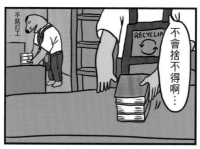

不就打工

不會捨不得啊…

RECYCLIN

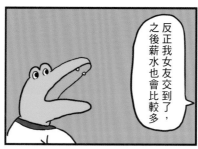

反正我女友交到了，之後薪水也會比較多

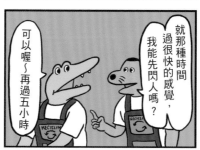

就那種時間過很快的感覺，我能先閃人嗎？

可以喔～再過五小時

RECYCLING

RECYCLIN

距離死亡41天

第60天

距離死亡40天

第61天

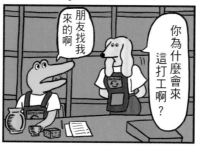

你為什麼會來這打工啊？

朋友找我來的啊

你自己有想做的事嗎？

是喔~

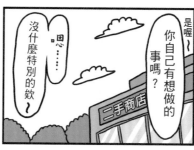

沒什麼特別的欸~

因⋯⋯

真的嗎？那如果讓你自己選，你想做什麼？

讓我選啊⋯⋯

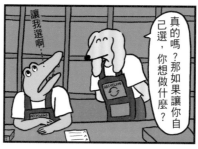

可能是電競選手吧~

明明就有吧!!

是不是~

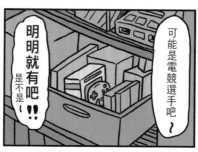

距離死亡39天

第62天

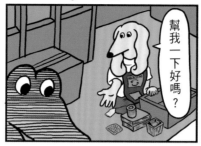

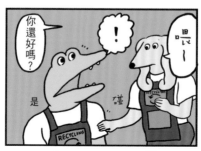

距離死亡38天

第63天

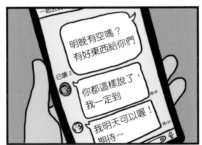

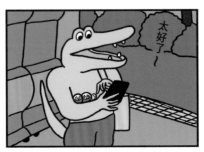

距離死亡37天

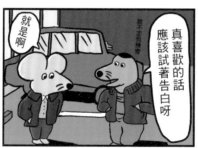

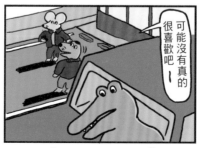

第65天

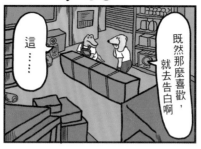

> 既然那麼喜歡，就去告白啊

> 這⋯⋯

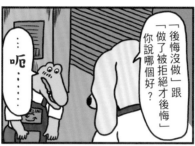

> 「後悔沒做」跟「做了被拒絕才後悔」你說哪個好？

> ⋯⋯呃⋯⋯

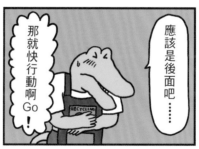

> 應該是後面吧⋯⋯

> 那就快行動啊Go！

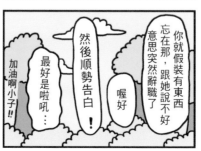

> 你就假裝有東西忘在那，跟她說不好意思突然辭職了

> 然後順勢告白！

> 喔好

> 最好是啦吼⋯

> 加油啊小子!!

距離死亡35天

第66天

距離死亡34天

第67天

距離死亡33天

距離死亡32天

第69天

嗨～最近怎麼樣啊？

又來個只看不買的傢伙

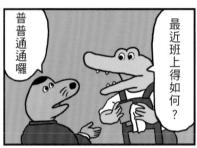

最近班上得如何？

普普通通囉

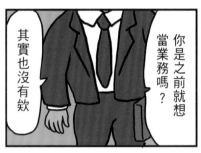

你是之前就想當業務嗎？

其實也沒有欸

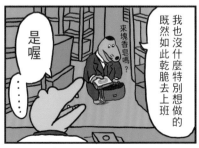

我也沒什麼特別想做的既然如此乾脆去上班

來塊香皂嗎？

是喔

……

距離死亡31天

第70天

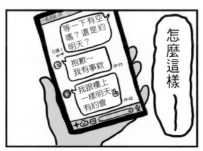

距離死亡30天

第71天

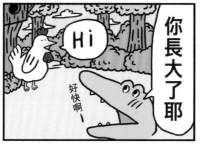

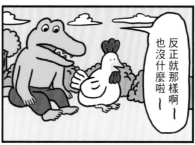

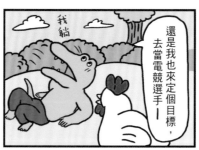

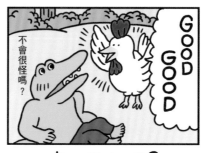

距離死亡29天

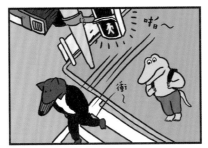

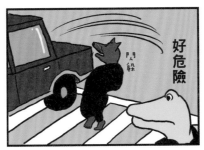

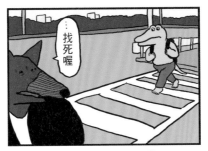

距離死亡28天

第73天

距離死亡27天

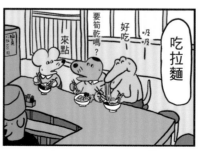

第75天

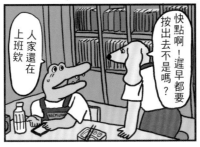

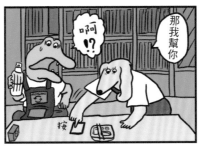

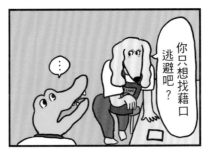

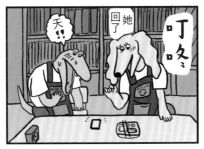

距離死亡25天

第76天

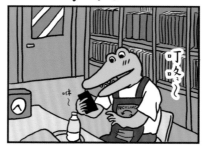

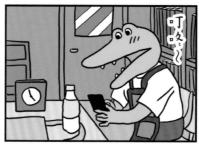

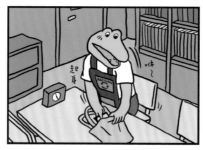

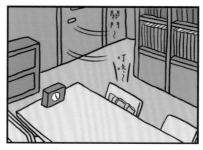

距離死亡24天

第77天

距離死亡23天

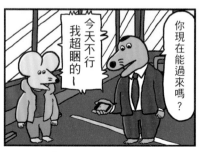

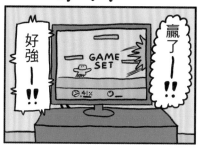

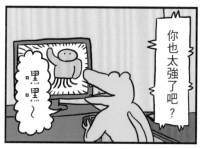

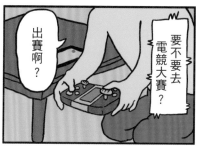

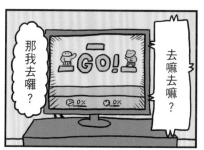

距離死亡21天

第80天

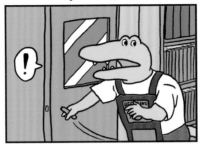

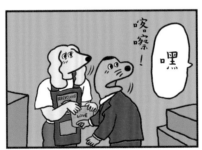

距離死亡20天

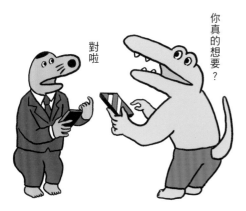

第81天

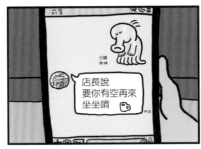

距離死亡19天

第82天

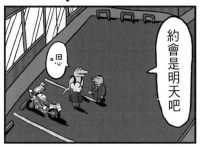

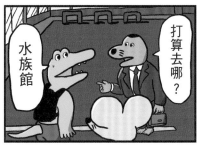

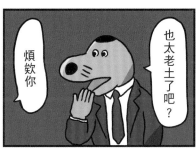

距離死亡18天

第83天

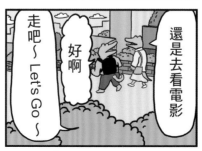

距離死亡17天

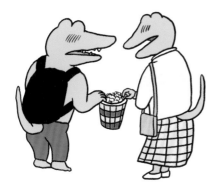

第84天

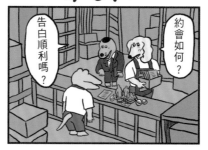

距離死亡16天

第85天

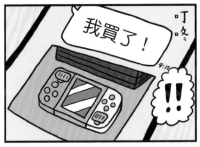

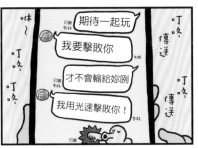

距離死亡15天

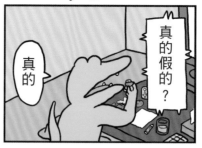

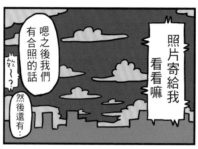

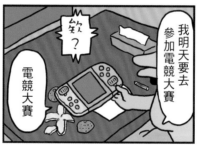

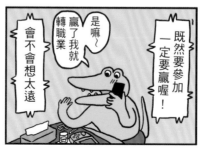

距離死亡14天

第87天

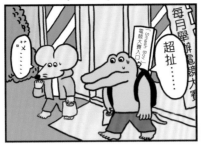

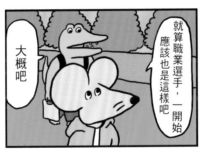

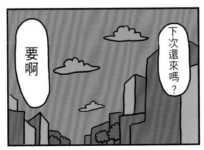

距離死亡13天

第88天

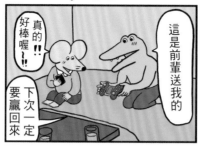

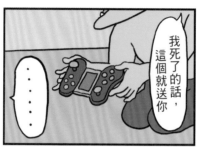

距離死亡12天

108

第89天

距離死亡11天

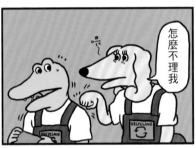

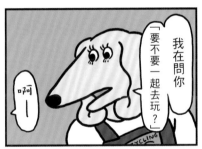

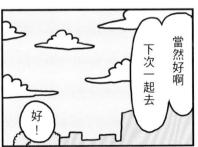

距離死亡10天

距離死亡9天

還是拉麵好吃

就是啊

距離死亡8天

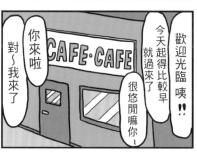

距離死亡7天

距離死亡6天

第95天

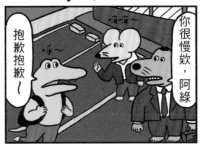

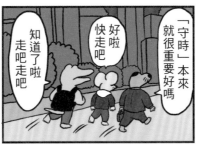

距離死亡5天

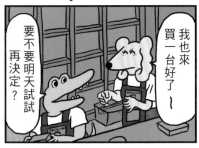

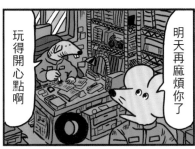

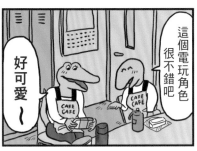

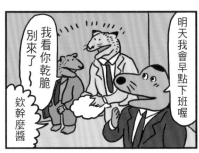

距離死亡4天

距離死亡3天

第98天

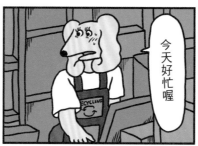

今天好忙喔

你今天特別有精神呢

是嗎？

錯覺啦

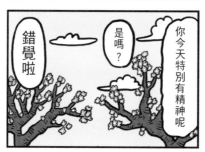

距離死亡2天

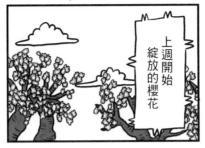

上週開始綻放的櫻花

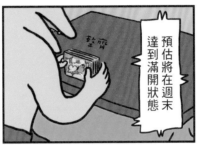

預估將在週末達到滿開狀態

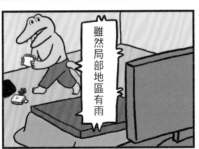

雖然局部地區有雨

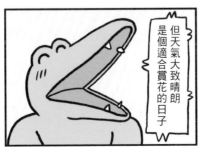

但天氣大致晴朗是個適合賞花的日子

距離死亡1天

第100天

怎麼那麼慢？

沒關係啦　再等一下就來了

你要上哪去啊？

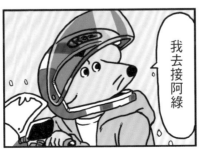

我去接阿綠

124

100日後に死ぬワニ

（100 天後就會死的鱷魚）

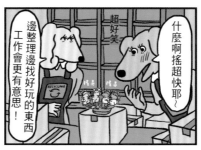

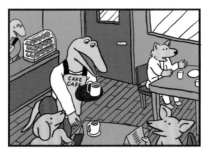

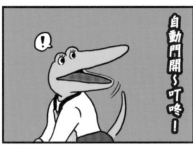

自動門開～叮咚！

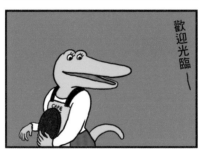

歡迎光臨—

歡迎光臨—

一位嗎？

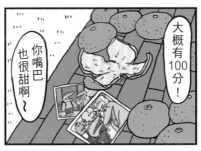

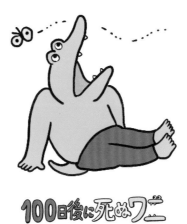

100日後に死ぬワニ

國家圖書館出版品預行編目資料

100天後會死的鱷魚. -- 初版. -- 臺北市：三采文化股
份有限公司, 2021.03
　面；　公分. -- (in TIME)
ISBN 978-957-658-498-5(平裝)

1.漫畫

947.41　　　　　　　　　　110001518

inTIME 08

100 天後會死的鱷魚

作者｜ 菊池祐紀　　譯者｜ 呂盈璇
副總編輯｜ 王曉雯　　主編｜ 黃迺淳
美術主編｜ 藍秀婷　　封面設計｜ 池婉珊　　內頁排版｜ 曾瓊慧
版權經理｜ 劉契妙　　行銷經理｜ 張育珊　　行銷企劃｜ 周傳雅

發行人｜ 張輝明　　總編輯｜ 曾雅青　　發行所｜ 三采文化股份有限公司
地址｜ 台北市內湖區瑞光路513巷33號8樓
傳訊｜ TEL:8797-1234　FAX:8797-1688　　網址｜ www.suncolor.com.tw
郵政劃撥｜ 帳號：14319060　戶名：三采文化股份有限公司
初版發行｜ 2021年4月1日　定價｜ NT$380
　8 刷｜ 2023年6月10日

100NICHIGO NI SHINU WANI
by YUUKI KIKUCHI
© STUDIO KIKUCHI 2020
All rights reserved.
Original Japanese edition published by SHOGAKUKAN.
Traditional Chinese (in complex characters) translation rights arranged with SHOGAKUKAN through Bardon-Chinese Media Agency.